ArtTimesDigest

No. 201512

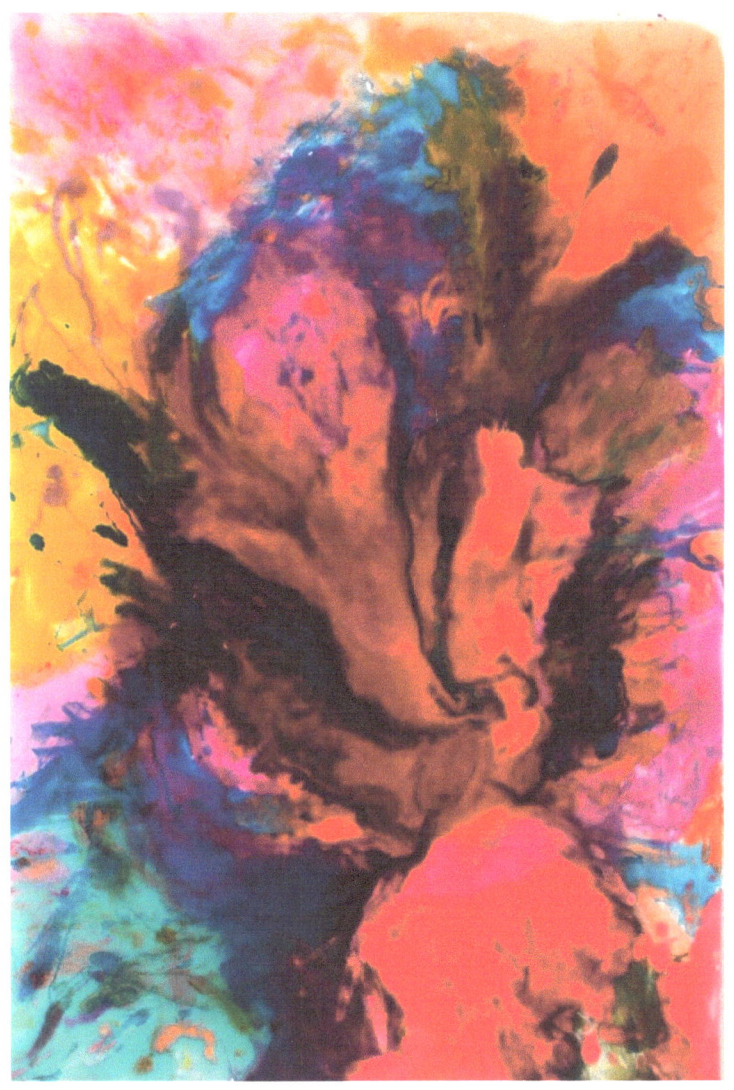

a series of moments, 117x81cm, mixed media, 2015 © the artist Image Provided by 이지우

ArtEyes. ArtEyes has Rest … Thanks 2015. Hello 2016.

ArtTimesDigest

MediciPress

Copyright © 2015 MediciPress

All rights reserved.

ISSN : 2288-1077

Contents

ArtEyes = ArtEyes has Rest ...

Artist #1 = 이지우작가

Artist #2 = 김물작가

Artist #3 = 정우재작가

Artist #4 = 김미숙작가

Artist #5 = 김선주작가

Artist #6 = 조은정작가

Artist #7 = 허승은작가

Cover ArtWork : a series of moments, 117x81cm, mixed media, 2015 © the artist_Image Provided by 이지우

ArtEyes = ArtEyes has Rest ...

ArtEyes Info.

2015년 12월을 맞이하여 추천해줄 만한 소식보다는 테러로 인한 전세계적인 불안심리 그리고 연방준비위원회의 금리상승등 시계제로의 상황이 이어지고 있습니다. 철학과 사상으로 중무장한 작가들은 오늘도 열심히 자신의 길에서 묵묵히 작업을 하고 있으니 그에 대한 소식을 전하는 것이 아트타임즈디이제스트(매거진 아트타임즈)가 해야 하는 일이지만, 올해는 조용히 마무리하고, 새로운 한해를 맞이하는 것이 좋을 것이라는 판단이 들었습니다.

아트타임즈편집국 이메일로 새해맞이 이메일을 보내주신 예술계인사분들과 기관관계자들에게 감사의 뜻을 전해드립니다.

미국 마이애미비치리버아트페어 2015는 아트바젤마이애미의 위성아트페어로서 널리 이름을 알리고 있는 행사입니다. 2015년 12월부터 웹진 아트타임즈가 공식 후원미디어가 되었습니다. 미국의 아트페어에 대한 다양한 소식을 전해드릴 수가 있게 되었습니다. 미국, 독일, 영국, 일본, 중국, 스페인등 문화예술계에서 큰 영향력을 발휘하는 국가들과의 협업을 통해서 더욱 소중한 소식들과 작가들을 소개하도록 하겠습니다. 1월말에 다시 뵙도록 하겠습니다.

12월에 있는 아트바젤마이애미비치의 참석은 2016년을 기약하고, 2016년에 대한 준비로 연말도 연시도 없는 것 같습니다.

아트타임즈를 통해서 나오게 되는 출판물들은 한국을 포함하여, 전세계로 다양한 포맷으로 유통이 됩니다. 페이퍼와 디지털등 발행물의 형태들도 다양하게 나옵니다. 조금이라도 더 멀리, 더 널리 미술계에서 노력하는 관계자들을 소개하는 역할을 확실히 단단하게 하여 예술계의 발전에 일조하는 Next Big Thing 이 되도록 하겠습니다.

발행인겸편집인 김선곤

(Chief-Editor : KimSunGon) Email : arttimesnews@naver.com

Artist #1 = 이지우작가

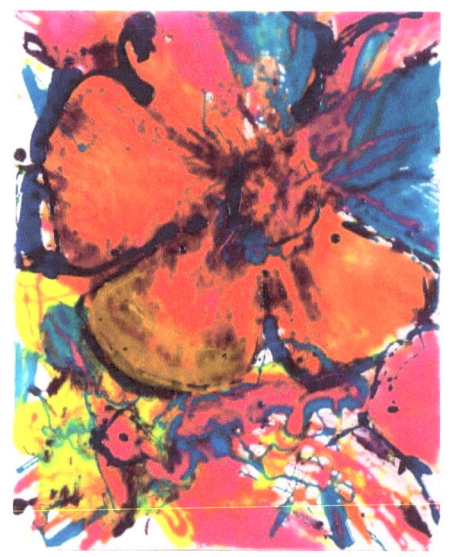

a series of moments_flower, 54x46cm, mixed media, 2015

존재와 실존의 경계를 넘어서.

부제 : 이지우 작가의 회화언어에 대해서

이지우작가의 작품은 화려함과 그 안에서의 소박함을 가지고 있다. 최근작인 'a series of moments'는 그녀가 걸어왔던 작가로서의 철학이 담겨 있는 발걸음과 흔적들(FootPrint)이라고 할 수 있다.

작품을 살펴보면, 원색에 가까운 색들이 어우려져 있는데, 경계면이 모호하다. 하지만 그 모호함을 넘어서면 분명한 색채의 향연이 펼쳐진다. 그리고 색상의 메트로놈(Metronome)은 깊어져간 작품세계가 갖는 걸음걸이에 맞추어서 템포(Tempo)를 함께한다. 흘러가는 물결의 느낌을 주면서도, 꽃이 주는 화사함을 잃지 않는다. 하지만 화무십일홍(花無十日紅)이라고 했던가. 꽃이 점점 사그라들고 자신이 가지고 있던 색상들이 빛을 잃지는 않되, 외형은 무너져 내리고 있다. 보통 작품 이미지들은 해체에 대한 이야기를 논하고저 할 때, 작품의 색상도 함께 무너지는 경우가 많은 데, 이지우작가의 작품들은 최근작에 가까울수록 그 최초에 보여주었던 화려함은 사라져가고 평온함을 향해서 부드럽지만 거침없이 나아간다. 왜 구상작품이 점차적으로 비구상화되어가는 가? 실존이 무너져가면서, 존재를 향해가는 모습을 보여주는 것일까? 하고 고민을 하게 만들었다.

이지우작가는 작가로서의 영감과 움직임에 충실한 작가라는 생각을 하게 된다. 원래 고대그리스의 무녀들이나 샤먼들은 영감과 꿈에 의해서 미래와 개념에 대한 단상을 얻었다고 하는데, 이지우작가는 자신이 하는 작품언어에 대해서 분명히 자각을 하면서도, 몽환적인 부분이 있음을 인정하고 있다. 그것은

너무도 당연한 표현인 것이다. 왜냐면 그 연결된 끈을 찾기가 쉽지 않은 근원으로부터의 연결이기 때문일 것이다.

작가의 작품은 자유로움과 화려함, 그리고 우주에 대한 본능적인 명상을 담고 있다. 미술사에서 이지우작가의 작품미학의 맥을 잡아들어간다면, 서양미술사의 신비적 표현주의와 예술적인 동행을 하고 있다고 본다. 청기사(Der Blaue Reiter)그룹은 다리파가 해체되기 이전인 1911년에 결성되었는데, 낭만적 사고가 기본 사상적 배경이었으며, 그룹의 작가들은 인간을 우주의 일부로 보는 사고에 기초하고 있다. 순수 형식으로서 색의 상징적 의미를 탐구하면서 신비한 영적 믿음을 표현하였다. 파울클레(Paul Klee,1877~1962)[1]는 다른 청기사파 작가들과 교류를 하다가 반투명 작품들을 제작했고, 자신만의 고유한 명상회화의 유형으로까지 발전을 시켰다. 이 파울클레는 당시로서는 독특한 표현기법을 사용하는데, 기존의 작가들이 하나의 작품을 제작할 때 단조로운 재료를 사용하는 것에 비해 유화, 수채, 잉크등 다양한 재료를 사용했다.

작품의 영감은 시, 꿈, 음악, 소설, 자연등 다양한 원천에서 받았다고 한다. 그래서 그의 작품에서는 우주와 명상적인 요소들이 들어있으면서도, 자연물, 생명체에 대한 흔적도 배어있다. 단순히 어떤 형태로 잡기 어려움이 있지만, 그의 작품이 인간의 영성, 명상에 대해서 자신만의 관점과 표현형태가 있었음을 어느 누구도 부정할 수 없다. 다시 이지우작가의 작품으로 돌아가보자. 그녀의 작품들이 최근으로 들어갈수록 점점 형태가 사라져가며, 색상과 면으로 정리되어 가는 것을 볼 수가 있다고 위에서 언급을 했다. 그녀의 내면 바닥에 있는 상징성들과 메시지들이 점차적으로 외부로 표현되어가면서 점차적으로 순수의 형태를 드러내고 있음을 볼 수 있다.

비워냄과 드러냄을 반복하면서 그녀 자신의 내면에 있었던 창작의 혼과 존재가 태어나면서부터 가지고 있었을 메시지들이 작품제작이라는 과정을 통해서 표현되어져 나온다고 생각한다. 이것은 불교의 참선에서 들숨과 날숨을 통해서 육체와 정신을 가다듬고 진리를 탐구하며, 자신 안에 있는 진리를 자각하고, 견성(見性)을 하는 과정과 같다고 할 수 있다.

이것은 그리스철학사에 등장하는 헤라클레이토스(Ἡράκλειτος, 기원전 544-484)에 대해서 살펴보게 된다. 헤라클레이토스는 로고스에 의해서 파괴되고 창조되는 과정을 세상만물은 반복한다는 것을 주장한다. 그래서 그는 "서로의 생명을 죽이고, 서로의 죽음을 살린다" (Dying each others life, living each other's Death)[2]"고했다.

이지우작가와의 대화를 나누어보면서 그녀 자신도 모르는 사이에 은하계와 별에 대한 생각을 표현하는 부분이 나온다. 그런데 작가 자신이 무의식중에 언급한 대상인 은하계의 중앙에는 거대하고 강력한 블랙홀이 존재하는데, 블랙홀의 반대면에는 화이트홀이라는 것이 존재해서 블랙홀을 통해서 찢겨져

[1] Jung Sun Han, 메를로-퐁티의 파울 클레: 그림은 보이지 않는 것을 보이게 한다, 한국현상학회,2007

[2] 정연욱, 예이츠, 니체 그리고 헤라클레이토스:욕망과 창조정신을 중심으로,The Yeats Journal of Korea, 2014

존재들이 다시 재조합되어서 다른 공간으로 보내진다고 과학계에서 이야기한다.

예술은 창조와 파괴를 반복한다. 그래서 개념과 이미지를 결합과 해체를 하는 것이다. 이지우작가의 작품은 이제 자신의 내면 바닥까지 파고들어간 것으로 보인다. 이제 더욱 더 깊은 사유와 영감으로 작가자신이 이 세상에 표현하고자 하는 진정한 창조의 과정과 결과들을 명확하게 들어내 보여줄 것으로 많은 기대를 하게 된다.

참 고 문 헌

정연욱, 예이츠, 니체 그리고 헤라클레이토스:욕망과 창조정신을 중심으로,The Yeats Journal of Korea, 2014

Jung Sun Han, 메를로-퐁티의 파울 클레: 그림은 보이지 않는 것을 보이게 한다, 한국현상학회, 2007

Beyond the boundary between existence and being!

The works of Lee, Jiwoo have splendidness and simplicity inside of them. The recent work, 'A series of moments' is the footprint containing her philosophy as an artist. In the work, primary colors are mixed together and the boundaries are vague. But, when exceeding the vagueness, there is a definite feast of colors. Also, the metronome of colors is accompanied with the tempo of steps owned by the deepened world of art. In general, when discussing stories on dissolution, the colors of work are collapsed together but the recent works of Lee, Jiwoo advance towards calmness and the splendidness demonstrated in her early works are being vanished. It made us think, 'Why work of visualization is becoming non-visualized? Why is it going towards the being by collapse of existence? Lee, Jiwoo clearly realizes the language of her work and also admits there are certain dreamlike features in her work. That is a very natural expression because it is a connection to the root that is difficult to find the link. Her works contain freedom, splendidness and intrinsic meditation of the universe. In terms of the context that Lee, Jiwoo's works hold in the history of art, we can say that they are accompanied with the mystical expressionism of western art history. Der Blaue Reiter group was organized in 1911 which was before the dissolution of Die Brücke. Romantic view of life was their basic ideological foundation and the artists are based on the thought that considers human beings as a part of the universe. They examined the symbolic meanings of colors as pure forms and expressed mystical spiritual belief. Paul Klee(1877~1962) created translucent works after exchanging with other artists in Blaue Reiter and developed the works into his own form of meditative painting. Paul Klee used unique expression technique at the time. He used various materials including oil paints, water colors, ink, etc when other artists used simple materials when creating an art piece. He received the artistic inspiration from various origins such as poets, dreams, music, novels and nature. As a result, his works demonstrate not only the universe and meditative features but also the trace of nature and living things. It is difficult to define his works into certain category but no one can deny that he had his own perspective and expression technique regarding spirituality and meditation of human beings. Let's go back to the works of Lee, Jiwoo. It was stated above that her recent works are being organized with colors and sides by losing the shapes. As the symbolism and messages inside of her are being expressed externally and the pure form is demonstrated gradually. By repeating emptiness and revelation, I think that the spirit and existence inside of her containing inborn messages are being expressed by the process of artwork. This is the same in the process of Zen-Buddhist meditation that tightens consciousness through expiratory-inspiratory, pursues the truth and realizes the truth inside and oneself. This makes us examine Heraclitus(Ἡράκλειτος(544-484 B.C)) appeared in the history of Greek philosophy. Heraclitus stated that all things in the world repeat the process of destruction and creation through logos. In this sense, he said "Dying each other's life, living each other's Death". During the conversation with Lee, Jiwoo, there is a part that she expresses her thought on the galaxy and stars before she is aware. There is a huge and powerful black hole in the center of galaxy, that she mentioned unconsciously, and the scientists say that in the other side of black hole, there is a white hole that recombines the things that were torn apart in black hole and send them to another space. Art repeats creation and destruction. This is the reason that art combines and dissolves the concept and images. It seems that works of Lee, Jiwoo have been deepened into the bottom of her inner side. From now on, we can expect that her works would clearly demonstrate truthful creation process and results that she desires to express to the world with deeper thought and inspiration.

Reference

Jeong, Yeonwook, Yeats, Nietzsche and Hericlitus : Focusing on desires and creativity, The Yeats Journal of Korea, 2014

Jung Sun Han, Merleau-Ponty's Paul Klee : Malerei macht das Unsichtbare sichtbar, Korea Society for Phenomenology

作家Lee Ji-woo的作品超越存在和实存的境界！

作家Lee Ji-woo的作品超越存在和实存的境界，华丽却蕴含着朴素的因素。最近的作品"a series of moments"可谓蕴含着她作为作家的哲理之足迹(FootPrint)。观察作品可以发现，由接近基色的色素协调而成，其境界面模糊。而超越其模糊性却开展分明的色彩之筵席。

色相的节拍器(Metronome)随着深入作品世界的步伐，显得相同的节拍(Tempo)。通常在谈论解体时，大部分的绘画作品色相叶随之乱掉，而作家Lee Ji-woo的作品，越是最近作，越是淡薄当初的华丽，既柔和又毫无顾及地走向平稳。这让人难免思考：具象作品为何逐渐非具象化？ 要么展现随实存乱掉而朝向存在的样子吗？作家Lee Ji-woo分明认识到自己所表达的作品语言，而且她承认也有梦幻的因素。那是极其理所当然的表达。因为这与难以找到连接线的根源相连接起来。作家的作品蕴含着自由和华丽，以及对宇宙来自本能的冥想。如果在美术史上寻找作家Lee Ji-woo作品美学的脉络，在艺术方面与西洋美术史神秘表现主义接轨。蓝骑士(Der Blaue Reiter)集团在桥派解体前的1911年成立的，浪漫主义是他们的基本思想背景，该派画家们思考以把人类视为宇宙的一部分为基础。探求色相作为纯粹形式的象征意义，表达了神秘的心灵信心。保罗克利(Paul Klee, 1877~1962)与其他蓝骑士派作家们进行交流，在此过程中制作出了半透明作品，并将其发展到自己固有的冥想绘画类型。保罗克利使用了当时罕见的表现技法，以往的作家制作一个作品使用单调的材料，与之相比，保罗克利使用了多样材料，如油画、水彩、墨水等。作品的灵感来自于诗、梦、音乐、小说，以及大自然等各种源泉。因此他的作品既含有宇宙和冥想因素，又蕴含着大自然、生命体的痕迹。虽然单纯分类为特定形态存在难度，但可以肯定的是，他的作品对人类的灵性、冥想具有自己独特的观点有表现形态。下面重新回到作家Lee Ji-woo的作品。如上所述，她的作品越是最近的作品，越是失去形态，逐渐增加色相和面的因素。可以发现，她内心深处的象征性和语言慢慢向外部突显起来，逐渐呈现纯粹的形态。反复着空出和显出，她内心深处的创作灵魂和存在生而具有的语言，通过制作作品的过程表达出来。这可以说等于佛教的参禅通过吸气和呼气整顿肉体和精神，探求真理，自觉自己内部的真谛而见性的过程。这让人联想到希腊哲学史登场的赫拉克利特（Ἡράκλειτος，公元前544-484）。 赫拉克利特主张，世上万物反复着被逻各斯破坏和创造的过程。因此，他说一句话："互相杀掉生命，互相回复死亡（Dying each others life, living each other's Death）。" 跟作家Lee Ji-woo交谈时，她不知不觉地对银河系和星星的想法表达出来。可是她无意中谈及的对象--银河系的中央，存在着巨大和强有力的黑洞，据科学家们的说法，黑洞的对面还存在着白洞，从黑洞撕裂掉的存在重新组合起来，并被送到别的空间。艺术反复着创造和破坏。以此对概念和形象进行结合和解体。现在，作家Lee Ji-woo的作品已进入到自己内心深处。让人期待，她以更加深层次的思维和灵感，将自己所要表达的真正的创造过程和其成果，更明确展现出来。

参考文献

Jeong Yeon-wook, 叶芝，尼采，以及赫拉克利特：围绕欲望和创造精神, The Yeats Journal of Korea, 2014

Jung Sun Han, 梅洛-庞蒂的保罗克利：绘画使看不见的变为看得见, 韩国现象学会，2007

작가노트

진정한. 나다움이란!

나다움이란? 오늘이전의 난 자신있게 나다움이란 이런 것이라고 명료하게 말할 수 있었다. 그러나 오늘 "그것이 진짜, 참, 나(Self) 일까?" 하는 의문이 들었다. 그 동안 "나는 누구인가?"에 대해 나름대로 적지 않은 시간과 노력을 해왔지만, (새벽기도-교회봉사활동, 참선-명상-불경공부 등) 그러나 "내가 누구요"라고 명쾌하게 몇 마디로 단정지은 그내가 진짜 나인게 맞을까? 라는 생각을 하게 되었다. 남편이, 부모님이, 친구들이, 말해주는 여지껏 나에 대해 보고 겪은 느낌으로 나에게 말해준 넌 이래! 이런게 너다워! 그래야 너답지! 이런 것은 너답지 않아! 라는 식의 말을 반복적으로 들을 때마다, 난 그것이 진짜 나 라고 생각했었다.

그런데 오늘 그런 나에 대한 이미지가 상실되는 기분이라고 할까? 그 후 진행된 authentic movement 시간에 몸으로 만다라를 그리는 시간을 가진 후, 가장 놀라왔던 것은 나에게서 아니마(여성성)만 느껴지고 아니무스(남성성)가 전혀 느껴지지 않는다는 말을, 나의 witness(목격자) 역할을 한 친구에게서 들은 것이었다. 물론 한사람에게서 들은 말이 전부도 아니거니와 절대적 사실도 아니지만, 왠지 궁금해졌다. 앞으로 좀더 "나다움" 이 무언지 찾아가는 성찰의 시간이 깊어져야 할 것같다.

나를 잘아는 주변사람들은 나에 대해 느끼기를 여성스럽고 화려하고, 사랑스러운, 또는 귀여운 애교많은 대부분 이런 느낌을 받는다고 한다. 이건 내안의 내 모습이 아닌데, 라는 생각을 하면서도 내가 아는 나와 나 아닌 사람들이 느끼는 나는 많이 다르다는 것을 다시 한번 느낄 수 있는 시간이었다. 그래서 남편에게 물어봤다, 당신은 나를 진정한 참 나를 다 안다고 생각하느냐고! 그러자 나에 대해 다 알진 못한다고. 당신(나)자신도 자신을 다 알진 못할거라고 말했다. 그런 것 같다, 나도 진정한 나를 다 알지는 못한 듯 하다. 다 안다면, 그 순간 나는 성인의 경지가 되지 않을까 싶다. 나의 아니마 아니무스를 조화롭게 맞추려고 의식적으로 노력해야겠다. 장욱진 화가 그분은 자신을 화백이나 교수님이 아닌 그냥 화가로 불리기를 가장 좋아하셨다 한다. 그분의 화가로서의 삶에 대한 육성녹음 글 그림을 본 후 내가 왜 이번 동작시간에 가져갈 단어를 정돈이라고 했는지 깨닫게 되었다. 동작 후 만다라 그리기에서 나의 내면의 무의식을 나타낸 그림을보며 그냥 정돈이라는 단어가 떠올랐었다. 아마도 내삶 내주변 내일상 물건 그림 언어 이 모든 것에서 정돈단순화가 절실히 필요했었던 것 같다. 이번 주는 진짜 나 참 나의 모습을 조금 가까이 다가가 느낀 것같아 기쁘고 행복한 한 주가 되었다. 동작표현예술치료 시작 후 첫 깨달음의 시간이었다.

앞으로도 지속적 깨달음의 연속이기를 기대하게 된다. 이지우의 작품여행은 또다른 나를 찾아서에서 시작된다 자신의 별자리처럼 쌍둥이자리가 숙명인듯 의식과 무의식의 세계에대해 지속적인 학문적탐구와 작품으로의 표출을 해왔다 수십년동안 또다른 나를 찾고 그것을 작품으로 표출하는즉,의식과 내면을 표현한 작품이었다면 지난번 개인전에서는 비움에서 채움 첫 시리즈인 비움 시리즈 작품이 나타났다 그 이후 개인의 아뜨리에이자 갤러리인 수 아뜨리에에서 지인들의 모임에서 지속적인 비움시리즈 작품을 발표를 해왔다 이번 블랑블루 아트페어에서는 첫 채움시리즈를 발표한것이다

진정한 무에서 유를 창조하여 순수한 마음같은 하얀캠퍼스위를 순색인 빨강 노랑 파랑의 배경색을 입히는 과정자체가 채움으로가는 첫 여정이다. 그위에 꽃잎을 한잎한잎 수놓듯 그려나간 것이다

이렇듯 순결한 상태인 비움위에 티없이 맑은 순색들을 물들이고 그순색의 배경위에 너무도 고운 꽃들을 색색의 향연으로 물들이며 자신의 순결하고픈 마음을 표현한것이라 하겠다. 꽃은 이세상 자연물중가장 아름답고도 가장 생명력이 짧다. 어쩌면 인간과 가장 흡사한 식물인듯하다. 작가는 이러한 유한하지만 가장 빛나는 아름다움에 매혹되고 항상 곁에두고보고싶어하는 인간의 마음을 대변하여 자신의 마음에 한땀한땀 수를 놓듯 작품을 완성해간다고 한다.

이지우 작가 프로필

국내 서울여자대학교미술대학전공

국외 스페인 바르셀로나 예술문화원 수료 1996-1998

브라질 상파울로 미술아카데미 수료 1999-2001

동국대 문화예술대학원 미술심리치료학 수료 2009-2012

표현 예술 치료 협회 정회원 2010-2014

개포동 개원중학교 또래상담사 미술지도경력 2012-2013

신촌세브란스병원 소아암병동 아동미술치료 2010-2011

현 전업미술가협회회원.

현재 秀 갤러리 & jw,s 아트앤컬쳐 운영 및 아티스트 활동 중 (2009~2015)

기업 CEO 미술반(미술실기 및 예술전반에 대한 토크 및 강좌) 활동 및 전시(2011~)

스페인 및 브라질에서 작품활동및전시 (1995~2001)

서울시립미술관전시 2002

인사동 조형갤러리 2003

청조회정기전 2006-2009

세종미술회관 전시 2009

이브갤러리 초대 개인전 (2009/12~2010/1)

수갤러리 개인전 (2010)

수갤러리 개인전 (2011)

수갤러리 개인전 (2012)

블랑블루아트페어초대전 (그랜드 앰배서더호텔) (2013)

칼리파갤러리초대 개인전 (2015)

청담미술제 전시(2015/12)

예술의전당 KPAM 대한미술제 개인부스전 (2016)

Asia Contemporary Art Show-Hong Kong 아시아 컴템퍼러리 홍콩아트페어 3/24-3/26 2016

작품소장처

Iredale & Yoo, APC (San Diego)

㈜SKC 회장실

㈜휴비스 사장실

이브갤러리

㈜이브자리 회장실

㈜한국인삼공사 송덕호 부사장실

㈜유창금속 상무이사실

㈜성보 F&B 황선미 대표이사실

(사)스파크 민영서대표실

㈜타이드 부회장실

㈜파마코스텍 회장실

지니엔클리닉 김동관원장실

TheCobaltSky (Seoul)

McQs, Incorporated (Seoul)

McQs China (Beijing)

«a series of moments: love, 91x91cm, mixed media, 2015

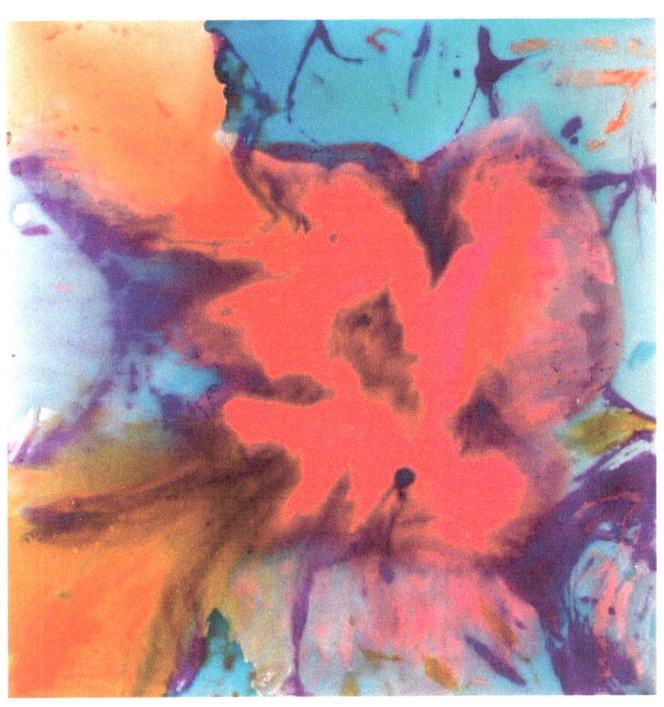

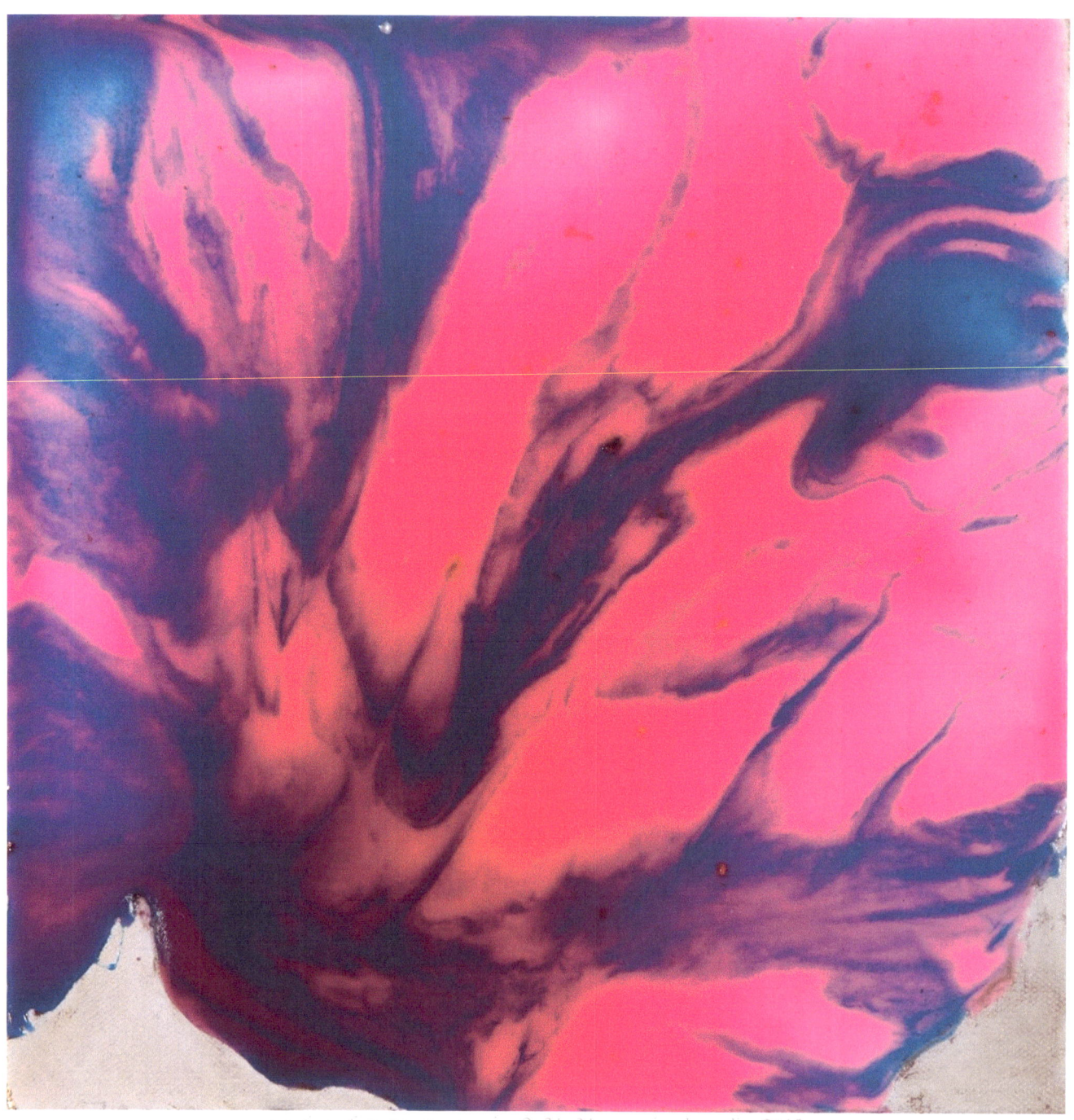

a series of moments_passion2, 31x31cm, mixed media, 2015

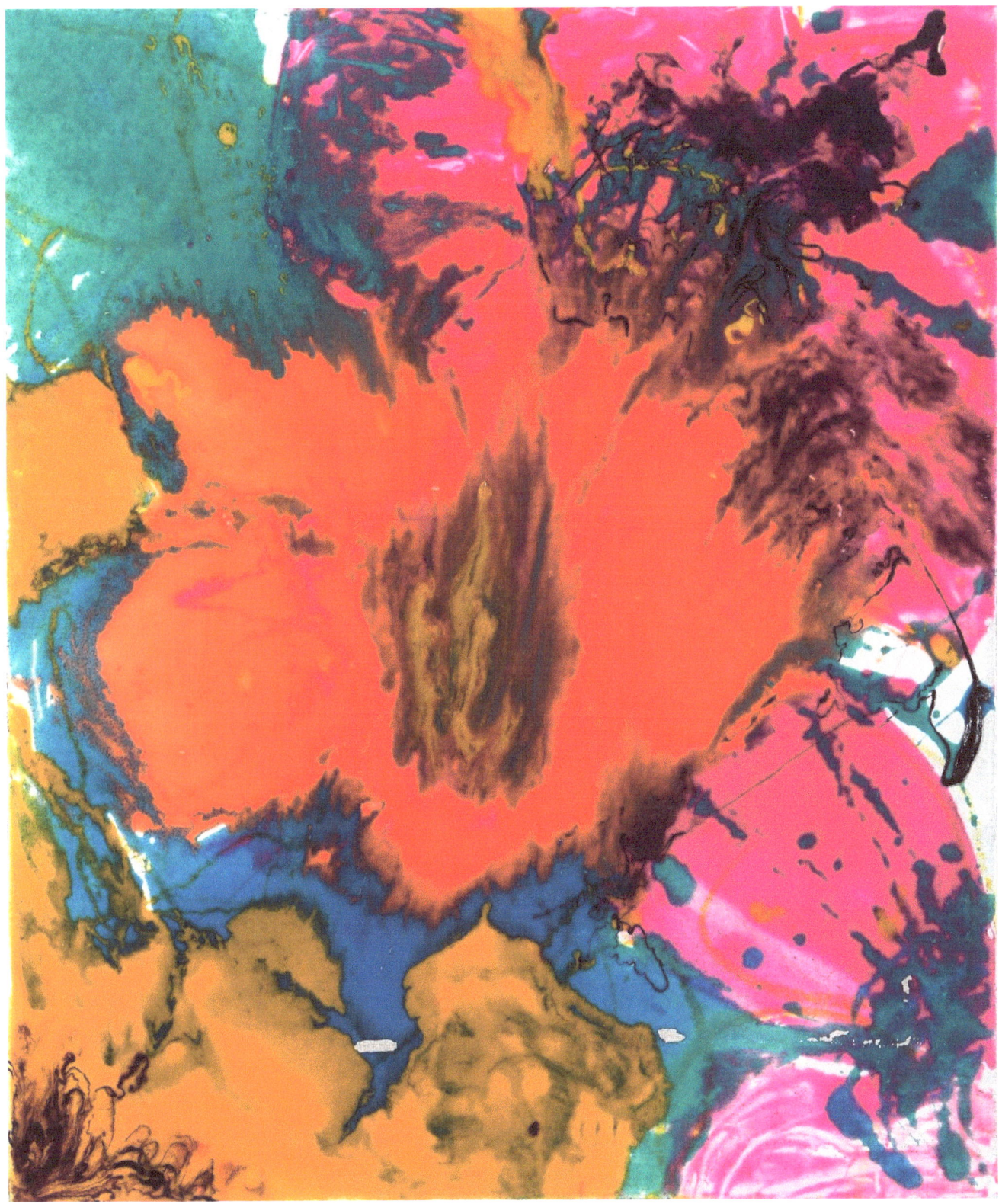

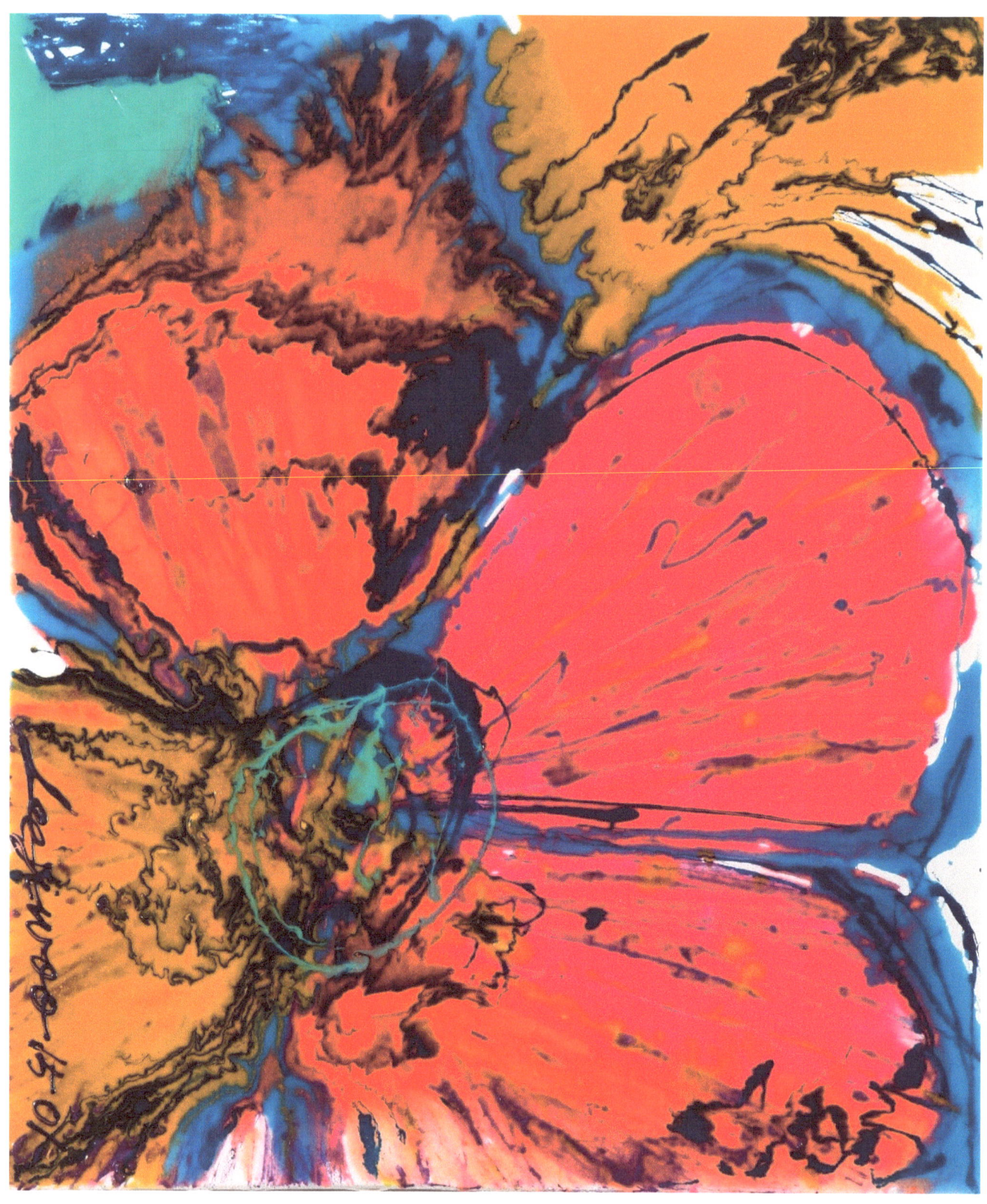

< series of moments> 열정, 51x46cm, mixed media, 2015

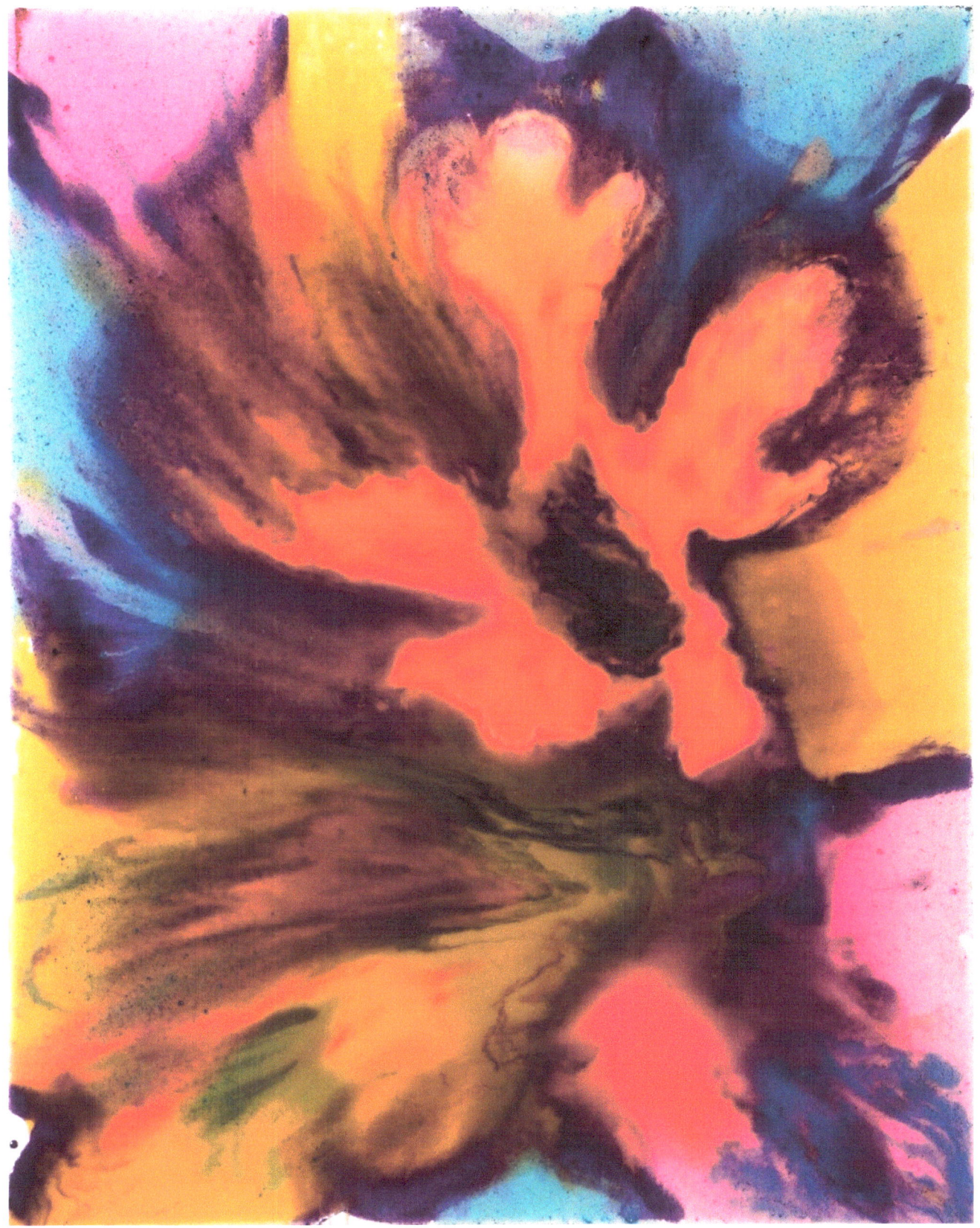

Artist #2 = 김물작가

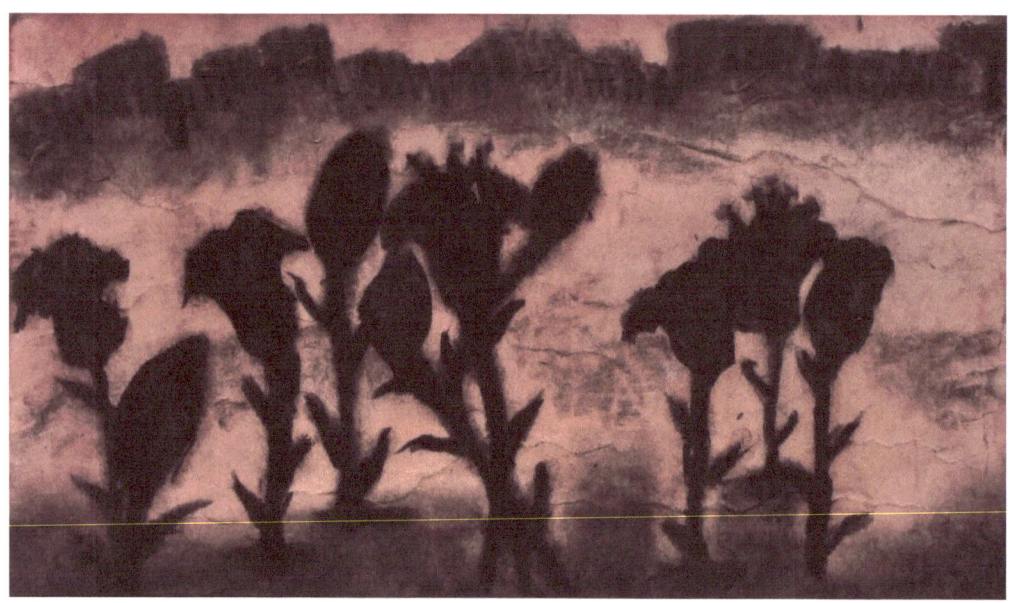

김물.The sunset.한지위에 목탄,동양화물감 73X45cm 2014

작가소개

김물작가는 한지위에 목탄으로 작업을 한다. 작품이 가지는 특유의 어두움과 메시지의 빛이 작품의 균형을 유지해주는 것 같다. 시간이 경과하면서 표현의 범주를 넓혀가는 것 같다. 오랜시간 검증된 작품재료를 사용하기 때문에 작품을 오랜 기간 감상할 수 있는 부분이 있다. 큰 사이즈의 작품일수록 더욱 아우라를 드러낼 것으로 기대를 하게 된다.

김물작가 프로필

2001.02-2005.02 경원대학교 미술대학 회화과 동양화 전공 졸업.

2007.02-2010.02 경원대학교 미술대학 대학원 회화과 동양화 전공 졸업.

개인전

2014. 3 회 개인전 '숨쉬는 곳에 번지다..' - 문래 예술 공장 포켓갤러리

(서울문화재단) 2014. 2 회 개인전 'The Trace' 팔레 드 서울 초대전 - 팔레 드 서울 갤러리

2013 1 회 개인전 '잠시 멈추다' - 대안 예술 공간 이포 (서울문화재단)

공모전

2012.12 성남 문화재단 '신진작가 공모展' - 성남아트센터 큐브미술관

단체전

2015.02 'jalan-jalan' - Sika glry, (인도네시아)

2014.06 'MULLAEMOLLA?' (아르코 & Hbk saar 지원) -

Hbk saar (자르 조형 예술 대학- 독일)

2014.04 ABSOLUT City Canvas 'Transform Seoul' - 문래

2013.11 서울문화재단 프로젝트 '2013 Seoul Art Space Festival ' - 서울시 청사 갤러리

2013.10 서울문화재단 프로젝트 'Being & Becoming 2013 Mullae Art platform

-아트스페이스 White Box

2013.10 German & Korean Artist Cooperation 'MULLAEMOLLA?' Project

2013.09 성남 문화재단 'Young Artists Exhibition' - 성남아트센터 큐브미술관

2011.03 'YONG ARTISTS EXHIBITION' - 갤.소.밥

2010.3 오롯이 展' -할 갤러리,(태백)

레지던스

2008.7 QuARTerS PROJECT ' Residence Program - ART PLANAREA, (강원도)

Art Fair

2013.09 'ArtMalaysia Art Fair' -Viva Home, (말레이시아)

Artist #3 = 정우재작가

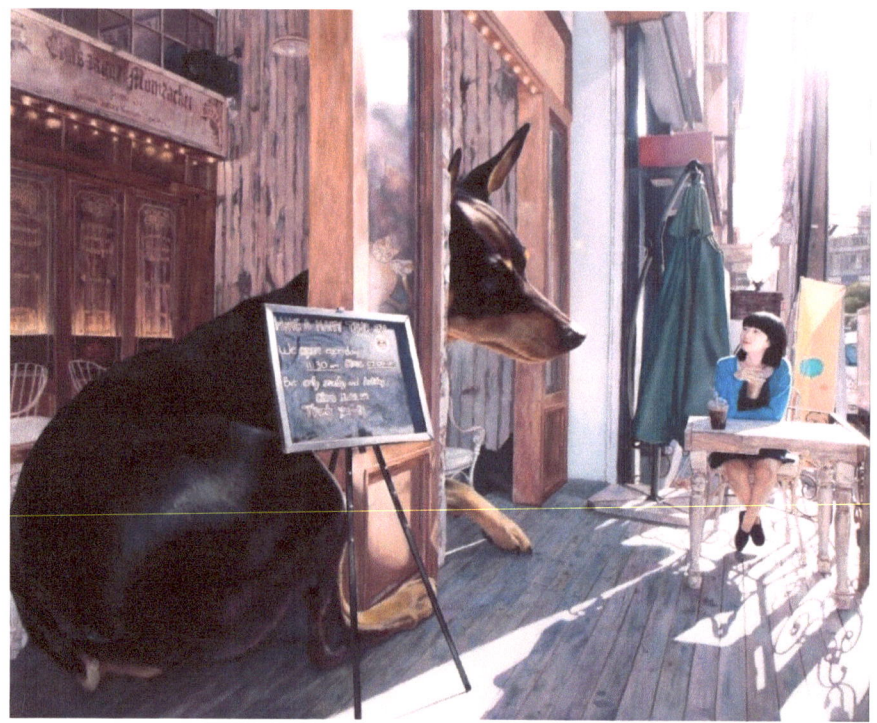

Jeong Woo-jae Gleaming-Share with you 130.3x162.2cm oil on canvas 2013

작가소개

강아지와 소녀를 소재로 작업을 하는 정우재작가는 젊은 나이에 영국, 미국, 프랑스의 갤러리에서 소속작가로서의 경력을 가지고 예술가의 경력을 쌓아가고 있다. 이른 나이에 널리 소개가 되어지면 마음이 흔들릴 수도 있는데, 언제나 겸손함과 함께 프로페셔널적인 작가혼을 불사르는 보기 드문 작가이다. 작품철학과 비주얼적인 면에서 여러가치들을 충족해주는 작품을 하고 있는데, 자칫 작품이 아닌 제품을 만들어 낼만한 포맷인데도, 하나하나의 작품에 많은 공이 들어간다. 작품들이 아크릴이나 다른 소재로 작업을 하면 빨리 끝낼 수도 있는데, 오일페인팅이 주는 매력 때문에 작가자신이 고생을 사서하는 듯한 느낌마저 주었다. 그게 정우재작가의 매력인 것 같다. 감각은 무제한으로 열어두되, 작품에 대해서는 정성을 다하는 그런 모습. 그러한 힘이 작품 감상자들에게도 전달되어지는 것 같다. 정우재작가에게 있어서 작품은 하나의 종교와 같다. 작품에 대해서 이야기할때는 언제나 진지함과 신실함이 있어서 참 보기가 좋은 것 같다.

작가노트

"이번 작품들 <순간의 시공간학 - New Moment of Relation> 시리즈에서 이러한 상상은 현실의 리얼리티를 가장 잘 보여줄 수 있는 사진으로 드러낸다. 디지털화된 카메라로 현실을 기록하고 변형하는 작업은

작가에게는 현실에 대한 천착임과 동시에 현실의 시각적 전복과 그에 따른 의미의 전복을 끊임없이 시도해 나갈 수 있는 매우 적합한 도구이다. 2015 년, 빠르게 변화하는 도시 서울은 그 변화의 속성을 일종의 살갗처럼 표면 위로 드러낸다. 나는 이러한 변화의 속성을 공간에 대한 긍정적 신념 위에 창조적인 생성의 순환이라는 분명한 의도로 기록한다._중략_어느 순간, 현실에서 파생된 추상적 공간을 따라가다 보면, 이제 그것은 더 이상 무엇과도 '관계없음'이기도 하며, 전혀 예측하지 못한 것으로서 '새로움'의 창조이기도 하다. 신기한 것은 이러한 현상 속에서 우리는 우리가 살아온 그곳, 또 살아갈 그곳인 '현실'을 다시 마주하게 된다는 것이다."_ 작가 노트 중.

프로필

● 학 력

2015. 2

홍익대학교 일반대학원 회화과 석사 졸업

2010. 2

추계예술대학교 서양화과 졸업

● 전 시 경 력 (한 글)

○ 개 인 전

2016. 7 제 2 회 정우재 개인전 (예 정)

(E.LAND SPACE - 서 울)

2013. 5 Jeong Woo jae 1st Solo Exhibition <The Girl and Her Dog>

(ShineArtists Gallery - 런 던)

○ 단 체 전

2016. 2 'Time Machine' (예 정) (Hive gallery – 로스엔젤레스)

2015. 12 '4th Year Anniversary show' (Flower pepper gallery – 캘리포니아)

2015. 10 Autumn Contemporary Collection | London 2015 (ShineArtists Gallery - 런 던)

2015. 8 'Ever Surreal' (Flower pepper gallery - 캘리포니아)

2015. 7 제 4 회 'We are animalier 2015' 전 (Atelier Turning – 서 울)

2015. 2 Gallerie Artmundi 상설전 (Gallerie Artmundi – 파 리)

2015. 1 <동물유희>전 (Gallery LVS – 서 울)

2014. 10 'Three Year Anniversary group exhibition' (Flower pepper gallery - 캘리포니아)

2014. 7 'The Brave ones' (Flower pepper gallery - 캘리포니아)

2014. 3 정우재 정중원 2 인전 <Beyond the Sight> (csp111 아트스페이스 – 서 울)

2013. 12 2013 홍익대 회화과 석사학위청구전 (홍익대학교 현대미술관 호마 1 관 - 서 울)

2012. 8 2012 홍익국제미술제 (홍대대학로 아트센터 - 서 울)

2011. 5 제 12 회 홍익대학교 일반대학원 회화과전 <12th GPS> (홍익대학교 현대미술관 - 서 울)

2009. 5 임립미술관 특별기획 <repetitious> (임립미술관 - 공 주)

○ 아 트 페 어

2016. 1 L.A Art Show 2016 (Los Angeles Convention Center – L.A)

2015. 12 Context Art Miami (Art Miami Pavilion - 마이애미)

2015. 9 The Affordable Art Fair Seoul (DDP – 서 울)

2014. 9 제 13 회 한국국제아트페어 KIAF/14 (COEX - 서 울)

2014. 3 Art 14 London (Olympia Grand –런던)

2014. 2 AHAF HONG KONG 2014 (Marco PoLo HongKong Hotel – 홍콩)

2014. 2 Art Wynwood Maiami 2014 (Art Wynwood Pavilion – 마이애미)

2014. 1 Art PalmBeach (Palm Beach County Convention Center-마이애미)

2013. 10 제 12 회 한국국제아트페어 KIAF/13 (COEX - 서 울)

2013. 8 Art copenhagen (FORUM COPENHAGEN – 덴마크)

2013. 7 Art Southampton (Art Southampton Pavilion - 뉴 욕)

2013. 6 The Affordable Art Fair Hampstead (Hampstead Heath - 런 던)

2013. 6 2013 아트쇼 부산 (BEXCO – 부산)

2012. 11 The Affordable Art Fair Hamburg (Hamburg Messe u. Congress GmbH – 함부르크)

2012. 9 제 11 회 한국국제아트페어 KIAF/12 (COEX - 서 울)

2011. 8 2011 아시아프 <아시아대학생 청년작가 미술축제-예술, 내 삶에 들어오다>

(홍익대학교 현대미술관 - 서 울)

2009. 5 The Affordable Art Fair Hampstead (Hampstead Heath - 런 던)

2009. 4 2009 Salon des Art Seoul (AT 센터 - 서 울)

2008. 8 2008 아시아프<아시아대학생 청년작가 미술축제-우리가 처음 만났을 때>

(구서울역사 - 서 울)

○ 수 상 경 력

2010 단원미술제 특 선

2009 한성백제미술대전 특 선

2008 행주미술대전 특 선

2006 벽골미술대전 입 선

경남미술대전 입 선

● 전 시 경 력 (영 문)

○ Education

BA in Fine Art at Chugye University

MA in Fine Art from Hong-Ik University.

○ Solo Exhibition

2016. 7 Solo Exhibition | Jeong Woo jae 2nd Solo Exhibition (Scheduled.) (E.LAND SPACE)

2013. 5 Solo Exhibition | Jeong Woo jae 1st Solo Exhibition <The Girl and Her Dog>

(Shine Artists Gallery - London. United Kingdom.)

○ Groupshow

2016. 2 'Time Machine' (Scheduled.)

(Hive gallery – L.A.)

2015. 12 '4th Year Anniversary show'

(Flower pepper gallery - California. U.S.A.)

2015. 10 Autumn Contemporary Collection | London 2015

(ShineArtists Gallery -London. United Kingdom.)

2015. 8 'Ever Surreal'

(Flower pepper gallery - California. U.S.A.)

2015. 7 'We are animalier 2015'

(Atelier Turning – Seoul. South Korea.)

2015. 2 Gallerie Artmundi permanent exhibition

(Gallerie Artmundi – Paris. France)

2015. 1 <Animal's play>

(Gllery LVS – Seoul. South Korea.)

2014. 12 'Three Year Anniversary group exhibition'

(Flower pepper gallery – California. U.S.A.)

2014. 10 'The Brave ones'

(Flower pepper gallery - California. U.S.A.)

2014. 7 Jeong woo-jae & Jeong Joong-won <Beyond the Sight>

(csp111 Art Space - Seoul. South Korea.)

2013. 3 Graduate School of Hongik University Dept. Painting 2013

(Hongik Museum Of Art - Seoul. South Korea)

2012. 12 2012 Hongik International Art Festival

(Hongik Daehangno Artcenter - Seoul. South Korea.)

2011. 8 Graduate school Hongik university DEPT.Painting second cemester

12th Exhbition <12th GPS>

(Hongik Museum Of Art - Seoul. South Korea.)

2009. 5 Exhibitons | Limlip Art Museum a special project <repetitious>

(Limlip Art Museum - Gongju. South Korea.)

○ Art Fairs

2016. 1 L.A Art Show 2016

(Los Angeles Convention Center – L.A. USA.)

2015. 12 Context Art Miami

(Art Miami Pavilion - Maiami. USA.)

2015. 9 The Affordable Art Fair Seoul

(DDP – Seoul. South Korea.)

2014. 9 The 13th Korea International Art Fair <KIAF/14>

(COEX - Seoul. South Korea.) 2014. 3 Art 14 London

(Olympia Grand –London. United Kingdom.)

2014. 2 AHAF HONG KONG 2014

(Marco PoLo HongKong Hotel - HongKong)

2014. 2 Art Wynwood Maiami 2014

(Art Wynwood Pavilion – Maiami. USA.)

2014. 1 Art PalmBeach

(Palm Beach County Convention Center –Maiami. USA.)

2013.10 The 12th Korea International Art Fair <KIAF/13>

(COEX - Seoul. South Korea.)

2013. 8 Art copenhagen

(FORUM COPENHAGEN – Denmark.)

2013. 7 Art Southampton

(Art Southampton Pavilion - New York. USA.)

2013. 6 The Affordable Art Fair Hampstead

(Hampstead Heath -London. United Kingdom.)

2013. 6 2013 Artshow Busan

(BEXCO - Busan. South Korea)

2012.11 The Affordable Art Fair Hamburg

(Hamburg Messe u. Congress GmbH – Hamburg. Germany.)

2012.11 The Affordable Art Fair Hampstead

(Hampstead Heath - London. United Kingdom.)

2012. 9 The 11th Korea International Art Fair <KIAF/12>

(COEX - Seoul. South Korea.)

2011. 8 2011 Asian Students And Young Artists Art Festival / - Art, coming to my life <2011 ASAYAF>

(Hongik Museum Of Art - Seoul. South Korea.)

2009. 4 2009 Salon des Art Seoul

(AT center - Seoul. South Korea.)

2008. 8 2008 Asian Students And Young Artists Art Festival

-When we first met. <2008 ASAYAF>

(Seoul Station - Seoul. South Korea.)

○ Award winning career

2010 12th Danwon Art Festival

2009 Hanseong Baekje Culture Festival

2008 Haengju Fine Arts

2006 Grand art exhibition of Byeokgol

Gyeongsangnam-do Art Festival

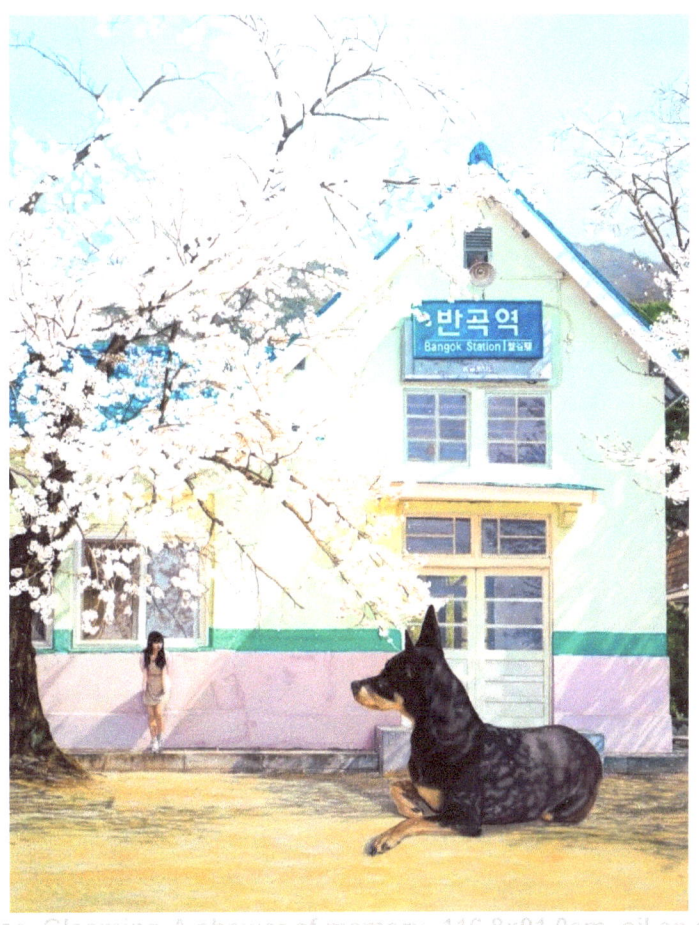

Jeong Woo-jae Gleaming-A shower of memory 116.8x91.0cm oil on canvas 2014

Artist #4 = 김미숙작가

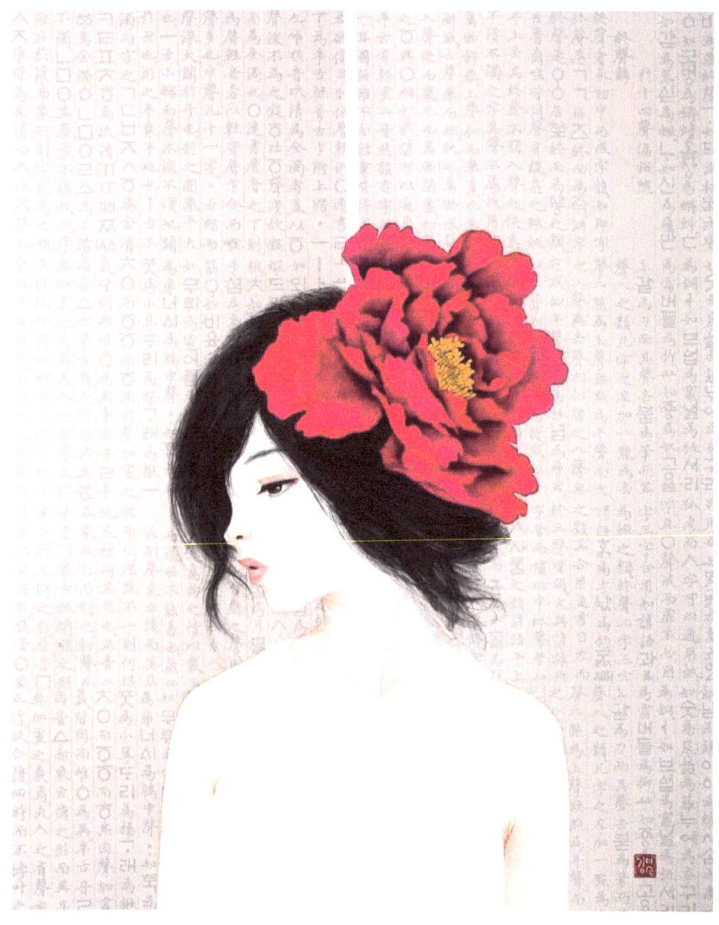

마녀사냥 80x65cm 전에수묵채색 2014

작가소개

김미숙작가는 마녀사냥에 대한 주제로 작업을 한다. 마녀사냥이라는 것은 과거 중세 종교암흑기 시절에 기존과는 다른 존재들에 대해서 마녀라고 지목하고, 정죄한 후 죄를 치르게 만들었던 것을 말한다. 현대와 같이 과학이 발달되고, 사회가 발달되어있는 상황에서도 우리는 주변에서 주류문화와 주도세력과는 다른 생각과 행동을 하고 있다는 이유만으로 외면받고, 무시당하는 상황을 보게 된다. 기업가들은 현재 사회에 필요한 것을 사회에 제공하지만, 선견지명이 있는 기업가들은 앞날을 내다보고 그에 대한 제공물을 사회에 내놓지만 사회는 그것을 받아들이지 못하거나 아니면 누구라고 지목할 수 없는 어떤 것에 의해서 밀려나가게 될 수도 있다. 고독한 도전과 노력, 의지를 가지고 앞으로 나아가는 기업가들과 개척자들에 대한 애틋한 시선을 보내는 작가의 생각이 정통을 상징하는 한자를 배경으로 앞에 서있는 가녀린 여성을 통해서 작품메시지를 전달하고 있다.

김미숙 작가노트.

비현실적인 존재.. '마녀'

사람들은 '마녀'라는 비현실적인 존재를 논리적으로 만들어낸다.

마치 존재하지도 않는 사실들을 모두 진실인 것처럼 뒤집어 씌워 진실을 보지 못하게 눈을 멀게 한다.

마녀사냥을 통해 사람들은 개인적으로는 시대의 불안요소들로부터 시선을 돌리거나 스트레스 해결방안으로 삼기도 하지만 개인적인 것을 넘어 정치적으로 이용되는 경우, 여론몰이나 여론을 잠재우기 위한 수단으로 내세우는 희생양을 만들기도 한다.

시간이 지날수록 빨라지는 속도와 함께 사람들의 반응속도도 빨라지는 만큼 상처받는 사람들은 늘어가고 있다.

어쩌면 우리가 살고 있는 이 현실보다 더 넓은 비현실적인 공간이 생겨버린 것 같다.

현실과는 다른 가상공간이 급속도로 넓혀 가면서 경계를 무너뜨리고, 그 비현실적인 공간 에서 상처받는 사람만 있을 뿐.. 치유해 주는 사람은 없다.

작품 곳곳에는 확연히 혹은 비밀스레 그 의미를 담고 있다.

여리고 아름다운 여성이란 희생양과 화려하게 핀 모란, 투명한 눈가리개의 상징적 요소들은 정지되어 정적이 흐르는 듯한 공간에서도 그 의미를 드러내며 빛을 발한다.

사회에서 벌어지는 외부적 사건들이 나도 모르게 나를 향한 화살로 돌아오는 경험을 해본 적이 있다면 , 이들의 눈빛과 무표정한 인상에서 느껴지는 냉소를 이해할 수 있을 것이다.

화려함을 넘어 보이지 않는 어둠속에 애절하게 빛나는 눈빛에서 개인의 슬픔만이 아닌 동시대의 슬픔을 함께 느끼고 싶다.

누군가를 치유해줄 순 없더라도.. 상처주지 않는 그런 삶..

지금이 다시 돌아볼 수 있는 기회..

김미숙작가 프로필

성신여대 미술대학 동양화과

개인전

2015. '마녀사냥'展 (팔레드 서울)

2011. ' 恨 ' (갤러리 신상)

그룹전

2015. '연결고리'展 (한벽원 미술관)

2015. ' 無 '展 (프랑스 낭뜨 갤러리)

2015. '상상 번지점프'展 (Art Company GIG)

2014. Postcard Show (뉴욕 A.I.R Gallery)

2014. SPRING FEVER. 3 인초대전 (학아재갤러리)

2014. Artexpo New York

2013. ' 無 '展 (성산아트홀)

2013. 국제 현대회화 교류展 (뉴욕 Bes Gallery)

2012. 한.중 현대회화 교류展 (중국 베이항 예술관)

2012. 대한민국 현대한국화 국제페스티벌 (대구문화예술회관)

2011. 서울 deco fair (COEX)

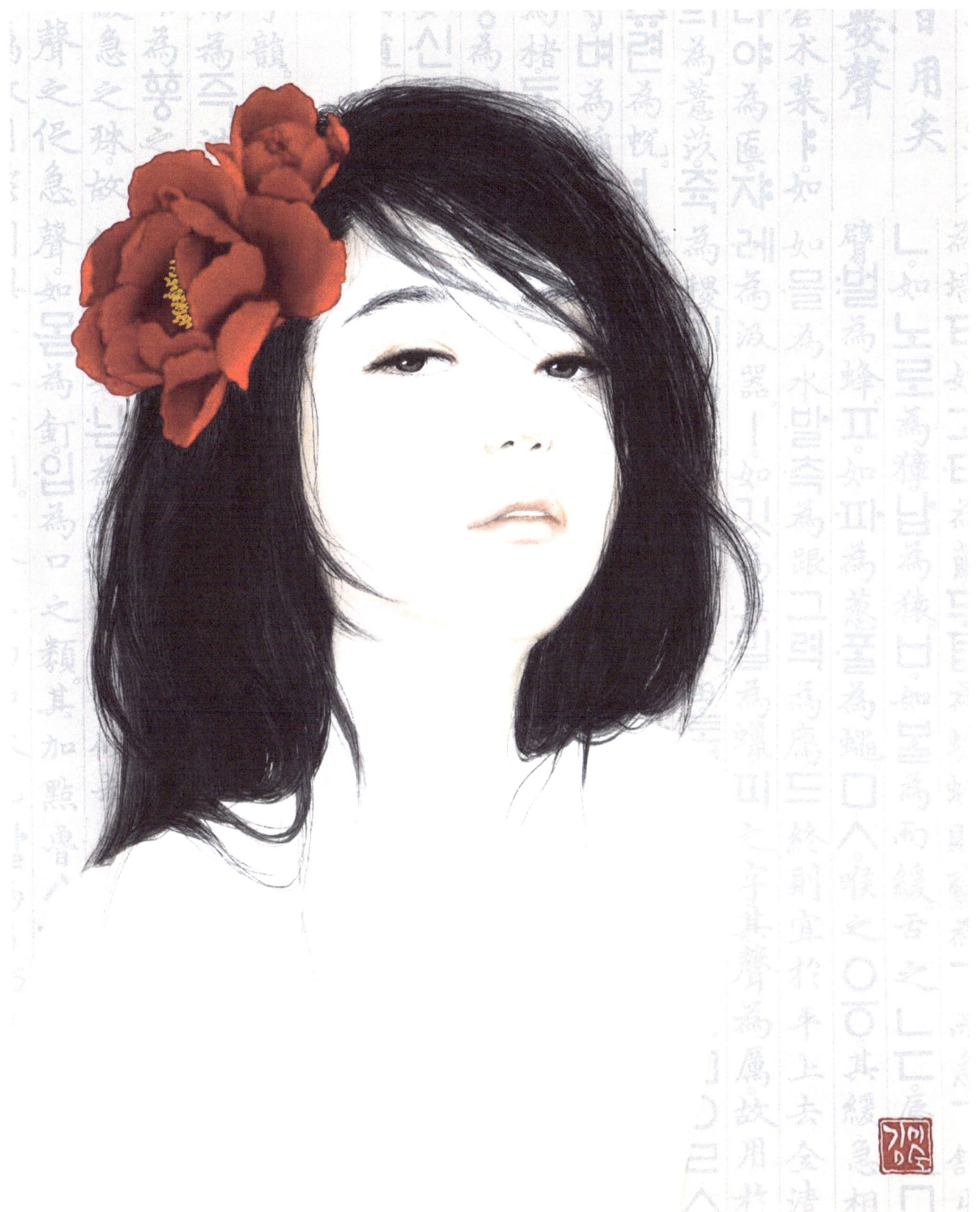

Artist #5 = 김선주작가

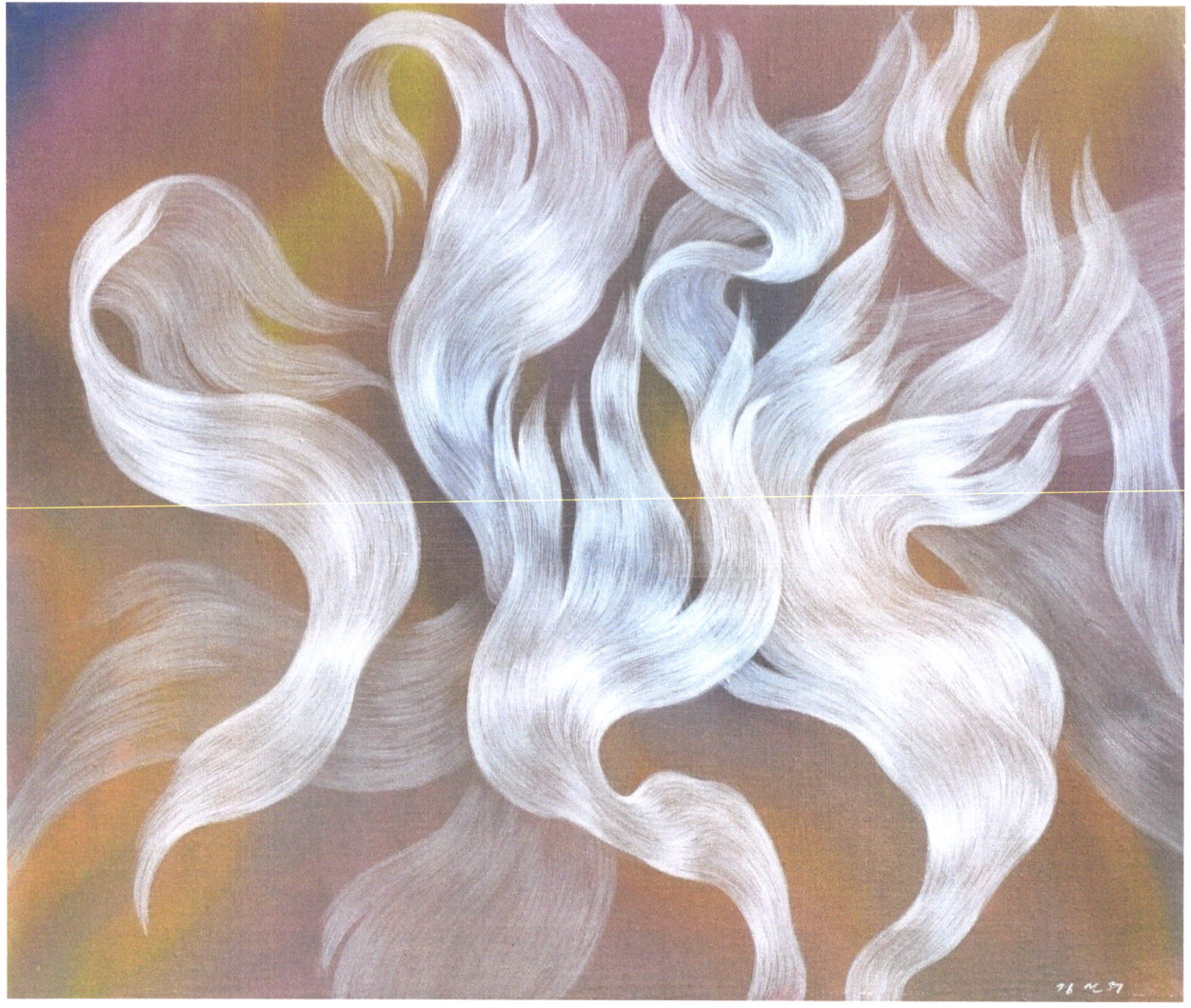

blooming heart-falling in, oil on canvas, 65x53cm, 2014

작가소개

김선주작가는 물고기의 꼬리로서 소리없이 흘러가는 생명과 자연에 대한 이야기를 하고 있다. 밀고 당기고, 멀어지게 하고 다시금 채워지는 세상의 흐름들은 마치 동양학에서 볼 수 있는 음과 양의 규칙, 채움는 것과 비우는 것에 대한 것을 시각적으로 보여주고 있다.

작가노트

말과 글 이외의 것을 통한 언어는 더 많은 것을 내포하며 표현해 낼 수 있다. 춤을 추는 듯, 몸짓에 의한, 움직임에 의한 결에 대한 드로잉적 작업이다.

어항 속 금붕어 꼬리(지느러미)의 움직임과 표정, 소리 없는 언어로써 이야기를 풀어내고자 하는 작업으로, 정지 상태인 듯하지만 끊임없는 호흡을 나타내는 능선과 같은 조화로움을 표현하였다.

단순히 물 속에서 헤엄치는 지느러미 결을 나타내는 것을 넘어 우리가 이루어 가는 삶의 모습 중 몇 가지 단면을 나타내고자 한다. 우리는 서로 끊임없이 밀고 당기며 살아간다. 계속해서 밀어낼 수도 없고, 계속해서 끌어당길 수도 없다. 계속해서 밀어낸다면 모두 흩어져 텅 비어버리고, 계속해서 끌어당긴다면 커다란 블랙홀이 되어 모두를 집어삼켜버리고 만다. 밀고 당김의 적절한 조화와 균형을 찾아가는 과정 속에 피어나는 규칙적이면서 비규칙적인 리듬을 의식적 기법을 사용하며 예정된 공간 이상을 나아가는 우리의 모습을 표현하고자 하였다.

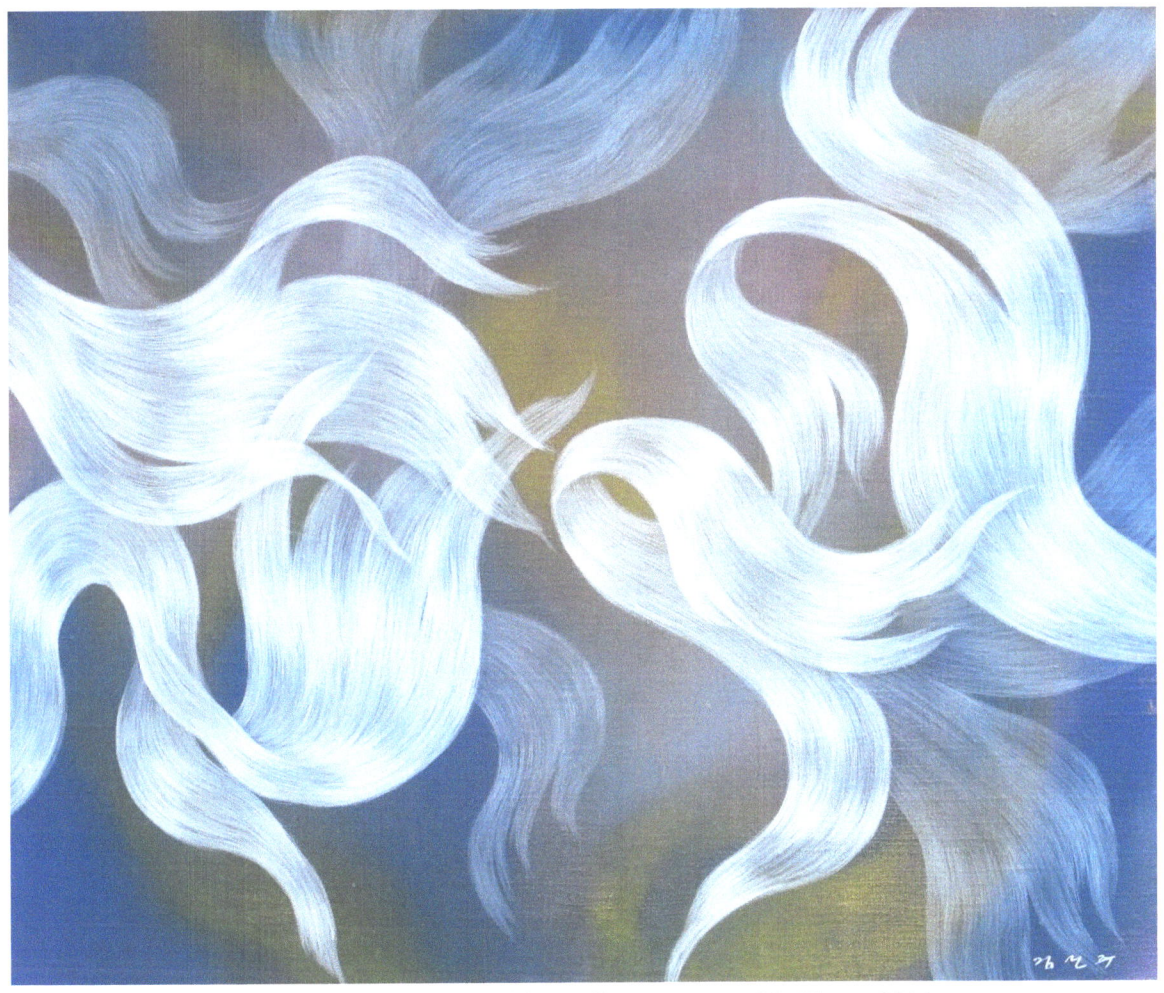

blooming heart-something, oil on canvas, 65x53cm, 2014

Artist #6 = 조은정작가

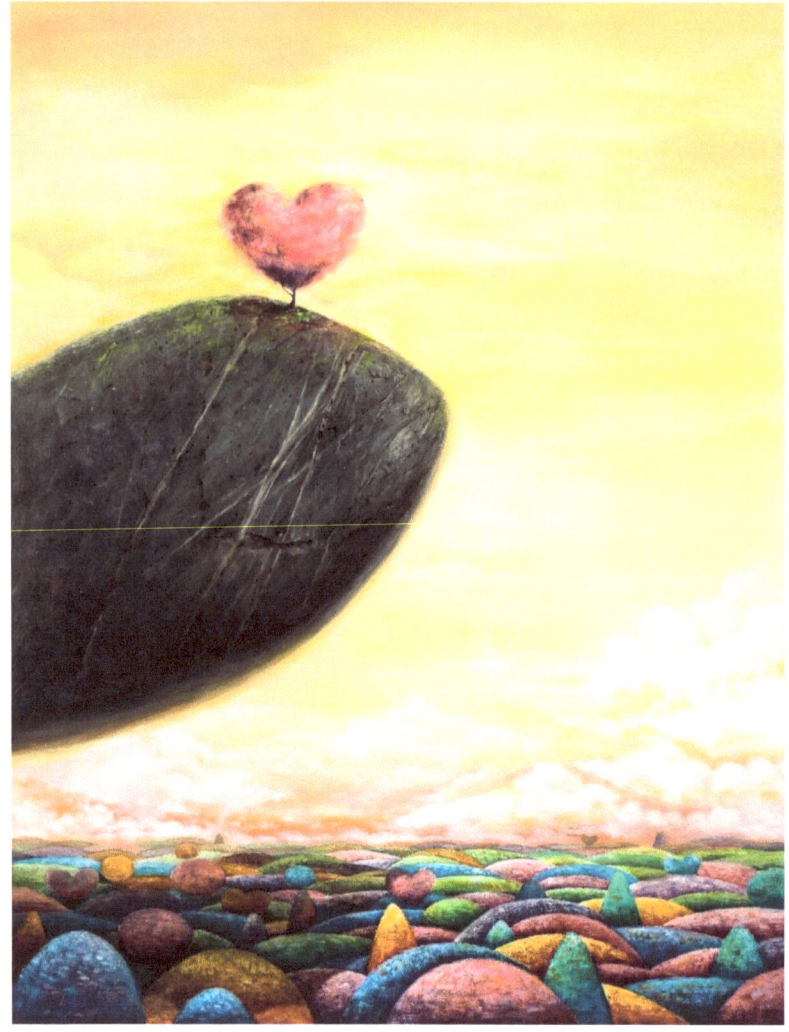

사랑, oil on canvas, 118x91(cm), 2015

작가소개

조은정작가의 작품들은 불가능이 가능으로 동작하도록 하는 염원과 의지가 담겨 있다. 그러한 기적과 변화들이 사랑이라는 것에 의해서 가능하다는 생각을 가지고 있는 것으로 보인다. 조은정 작가의 작품에 계속 등장하는 무거운 돌, 날아오른 돌, 세상에 가득한 행복한 돌의 마음등 사람의 생각이 담겨져있는 돌이 살아있는 존재로서 자신에게 마음과 사랑을 주었던 창조자와 신화적인 사랑을 나누게 된 피그말리온과 갈라테아의 그리스신화를 떠올리게 된다. 불가능에 가까운 일이 일어났다 이것만으로도 신의 존재를 증명하는 것이 또 있겠는가. 그렇게 얻은 귀한 사랑이기에 시대와 문명을 넘어서 많은 이들에게 읽혀지고, 기억에 남게 되었던 것아닐까. 하지만 이것은 단순한 남과 나의 사랑이 아닌, 소아와 대아의 사랑, 영원을 꿰뚫는 거대한 자아를 향해가는 수도자의 고매한 정신수행을 떠올릴 수 도 있는 것 같다.

작가노트

돌은 우리의 인생과 같다.

삶에서 가장 경이로운 기적은 자연이 만들어낸 모든 사물이 나름의 특징과 모양새를 갖추고 있다는 사실이다. 돌의 개성은 세월이 지나면서 물의 씻기고 바람의 깎여 둥글게 변하는

긴 과정의 여정처럼 우리의 삶도 수많은 관계와 무수한 일들로 인해 성숙해지듯

다양한 경험을 통하여 처음 모습과는 다른 좀 더 성숙하고 깊은 분위기를 지니게 된다.

이처럼 돌은 날마다 끊임없이 변화해 나가면서 조금씩 성숙하게 다듬어진다.

자연스럽게 비바람에 깎여 둥글게 변화하는 이 돌의 모습은 우리의 삶과 유사하다.

돌이 곧 '나'이고 '타인'인 것이다.

가끔은 현실과 몽상 사이에서 허우적거리다 그곳이 유토피아(현실세계에 존재하지 않는 이상적인 곳)인지 디스토피아(암흑의 세계)인지 헷갈린다.

본인은 몇 년 동안 돌을 그리면서 외로움을 느낄 때도 있다. 나를 돌아보는 계기로 시작한 돌 작업이 나를 고달프게 만들었지만 돌을 그리는 과정은 사색하는 즐거움이 있다.

예술가는 자신이 살고 있는 세계 속에서 경험한 내용을 내면의식으로 재창조하고자 노력하는 존재이다. 그래서 삶의 경험에서 발생된 모든 것들은 나의 작업 형성에 동기부여를 하였다. 하나의 돌이 무엇인가를 깨닫게 해주고 그것의 의해 나의 삶의 아름다움을 발견하고 가치를 알게 해주었다. 돌의 단단함과 오랜 세월 무심히 만들어 낸 돌의 표면처럼 나의 내면 기억과 추억 그리고 현재의 삶을 돌의 투영시키면서 무심히 견디고 참아내는 나의 삶의 모습이 돌인 것이다. 그러므로 돌이 곧 '나'이고 '타인'인 것이다.

그림을 그리는 것은 나를 찾고 나를 표현하는데 있다고 생각한다.

지금까지의 작업을 하면서 내면의 진실한 욕구를 깨닫게 되고 그림 안에 하고 싶은 이야기를 담으면서 내 자신이 현실에서 경험했던 이야기를 일기처럼 꺼내어 치유하는 과정이었다는 것을 알게 되었다.

즉, 작업을 통하여 나타내려고 했던 것은 돌을 통한 나만의 다이어리(일기), 기록, 인간관계, 사랑, 상처 치유의 과정이었다면 앞으로의 나의 작업 방향은 잠시라도 나만의 이상향의 세계를 여행하고 휴식하고픈 나의 작은 바램들을 화면 속으로 옮기는 것이다. 그러므로 나는 돌 속에 '나' 그리고 '타인'을 투영 시키면서 현실에서 벗어나 자유로워 질 수 있다.

조은정작가 프로필

홍익대학교 미술대학원 회화과

계명대학교 교육대학원 미술교육 졸업

계명대학교 미술대학교 서양화과 졸업

경력

개인전

2015 zero gravity (정수화랑/서울)

단체전

2008 Fresh & Fresh (갤러리 G/대구)

2008 예미전 (우봉미술관/대구)

2008 우리가 처음 만났을 때, 아시아프 (옛서울역사/서울)

2008 chaconne 샤콘 (DGB 갤러리/대구)

2008 Christmas 꾸며 보실래요? (목연갤러리/대구)

2009 START (봉산문화회관/대구)

2010 신기루 (봉산문화회관/대구)

2010 신기루 특별전 (DGB 갤러리/대구)

2011 친절한 그림씨 (봉산문화회관/대구)

2011 Sweet smell(봉산문화회관/대구)

2012 신기루 초대전(바람흔적미술관/남해)

2012 연(緣) The 수린 정기전 (GNI 갤러리/대구)

2012 신기루 연말전 (중앙도서관/대구)

2013 아시아프 (문화역서울 284/서울)

2014 마음을 보다 조은정.여은진 2 인전 (오리진카페갤러리/대구)

2015 신기루 청년작가그룹전 (블랙갤러리/대구)

연수

2007 중국 천진 미술 학원 연수

수상

2008 대구미술대전 특선

Artist #7 = 허승은작가

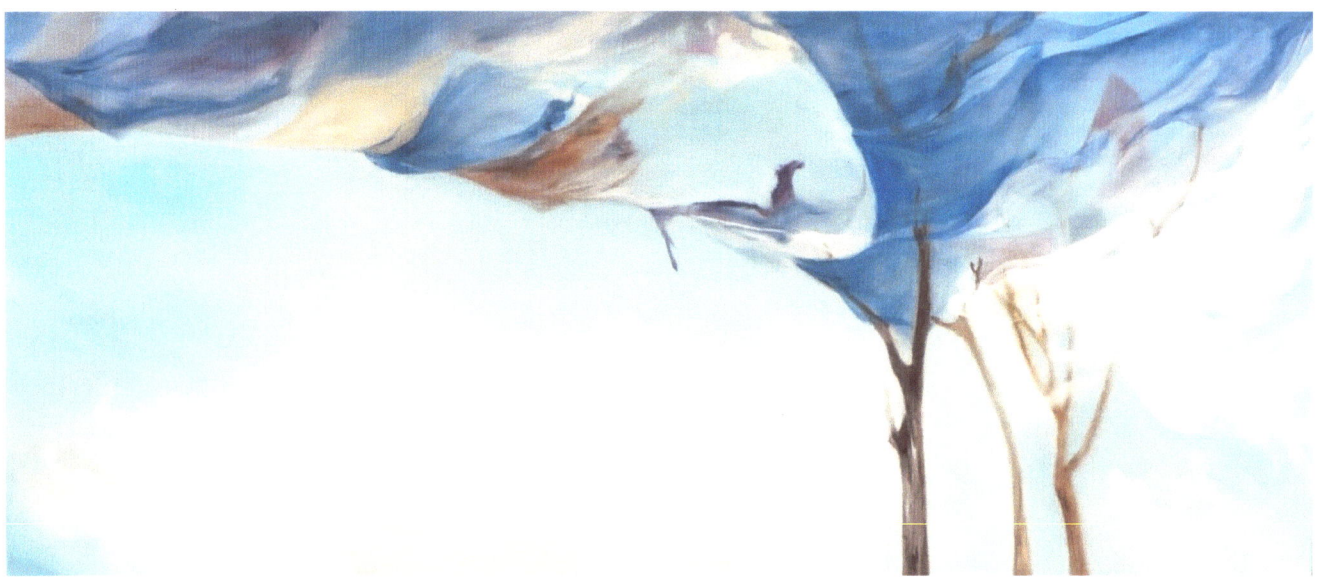

바람의 타르초(Tarcho) 98.0x42cm, oil on canvas, 2014

작가소개

허승은 작가는 여행에 대한 이야기들을 그림으로 그려나간다. 젊은이가 가질 수 있는 의지와 열정, 그리고 그 이후에 얻게 되는 감상에 대한 것을 캔버스에 채워나간다. 한곳에 머물지 않고 계속 나아가고 다시금 어디론가 발걸음을 옮겨가는 작가는 앞으로도 계속 자신의 작품앞에 서서 더욱 진솔한 작품언어를 풀어나가고자 한다고 한다.

작가노트

우리는 어떠한 마음으로 오늘날을 살고 있는가?

바쁘다는 이유로 소중한 그 무엇인가를 놓치고 사는 건 아닌지.

본 전시를 통해 각자의 바쁜 삶을 돌아보고, 보다 밀도 높은 삶의 의미를 마주 할 수 있는 시간이

되길 바란다.

이번 전시에서는 일상을 벗어나 얻게 되는 심상의 변화를 "여행"이라는 키워드로 녹여보려 하였다. 시간이 지나 흐릿해진 여행지의 흔적과 풍경을, 기억 너머의 공간에서 재해석해보고자 한다.

나에게 여행이란 새로운 환경을 통해 만나는 자유의 출구이자 삶의 원동력이다.

지난 봄. 신이 허락해야 닿을 수 있다는 미지의 그곳 히말라야로 떠났다. 광대한 자연을 마주한다는 것은 고행길의 연속이었지만 어느새 구름 위를 걷고 있다는 걸 느꼈을 때는 그동안의 고통과 힘듬이 잊혀질 정도로 눈부신 장관이었다.

히말라야 여행에서 파생된 새롭고 다양한 감정들은 내면의 잠재의식으로부터 표출되는 색감과 형태로 표현되어진다. 그렇게 기억을 더듬어 떠올려 본 여행지의 풍경은 꿈인 듯 현실인 듯 또 다른 낯선 풍경을 자아낸다.

일상에 지쳐 잠시 마음의 여유와 휴식을 찾고 싶을 때 한번쯤 특별했던 추억을 떠올려본다면 소박한 여유지만 의미 있는 시간이란 생각을 해본다. (전시서문발췌)

작가프로필
경원대학교 미술대학 섬유미술 전공 졸업.
London Cavendish college Art & Design Certificate 과정 수료
경원대학교 미술대학 대학원 회화과 서양화 전공

전시경력
2015. Indonesia(bali) Artist Collaboration project "Jalan Jalan"
- SIKA Gallery, ubud
2014. 서울시 문화재단 후원 MEET PROJECT '모호한 경계의 풍경' 개인전 - 문래예술공장
2014. '옥상민국' 옥상정치 _ 지역연계프로젝트 (서울) - 대안예술공간이포
2013. ' The Wandering 개인전 - 갤러리 두들 - 치포리
2013. ' 2013 서울시 창작공간 페스티벌' - 서울시민청 및 시청
2013. 'Being and Becoming' 2013 Mullae Art platform - 아트스페이스 WHITE BOX
2013. 'Hal 할 Project Exhibition - 스페이스 매스 Space Mass
2012. 대한민국 전통미술대전 특선 - 한국미술관
2012. '2012 MULLAE ARTS ARCHIVE' Exhibition - 솜씨 갤러리
2012. '대한민국 젊은작가전 ' 색으로 통하는 색깔있는 삶 - 공평아트센타
2012. 'Young Artist Exhibition' - K. ART SPACE
2012. '청춘, 세상을 말하다 - 암웨이 갤러리
2008. Cavendish college Art & Design summer shows - Studio95 Brick Lane, London

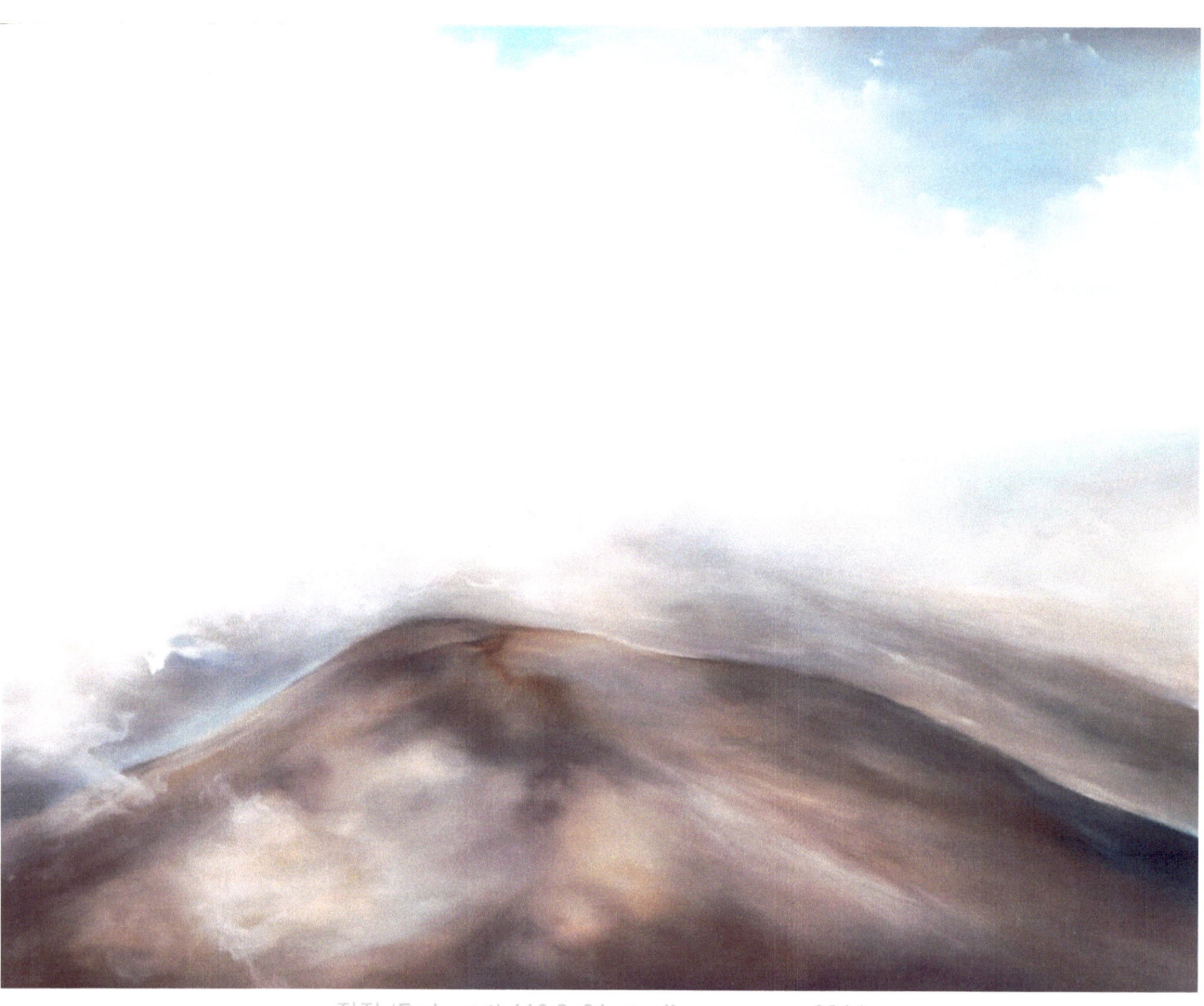

점점 (Fade out) 116.8x91cm, oil on canvas, 2014

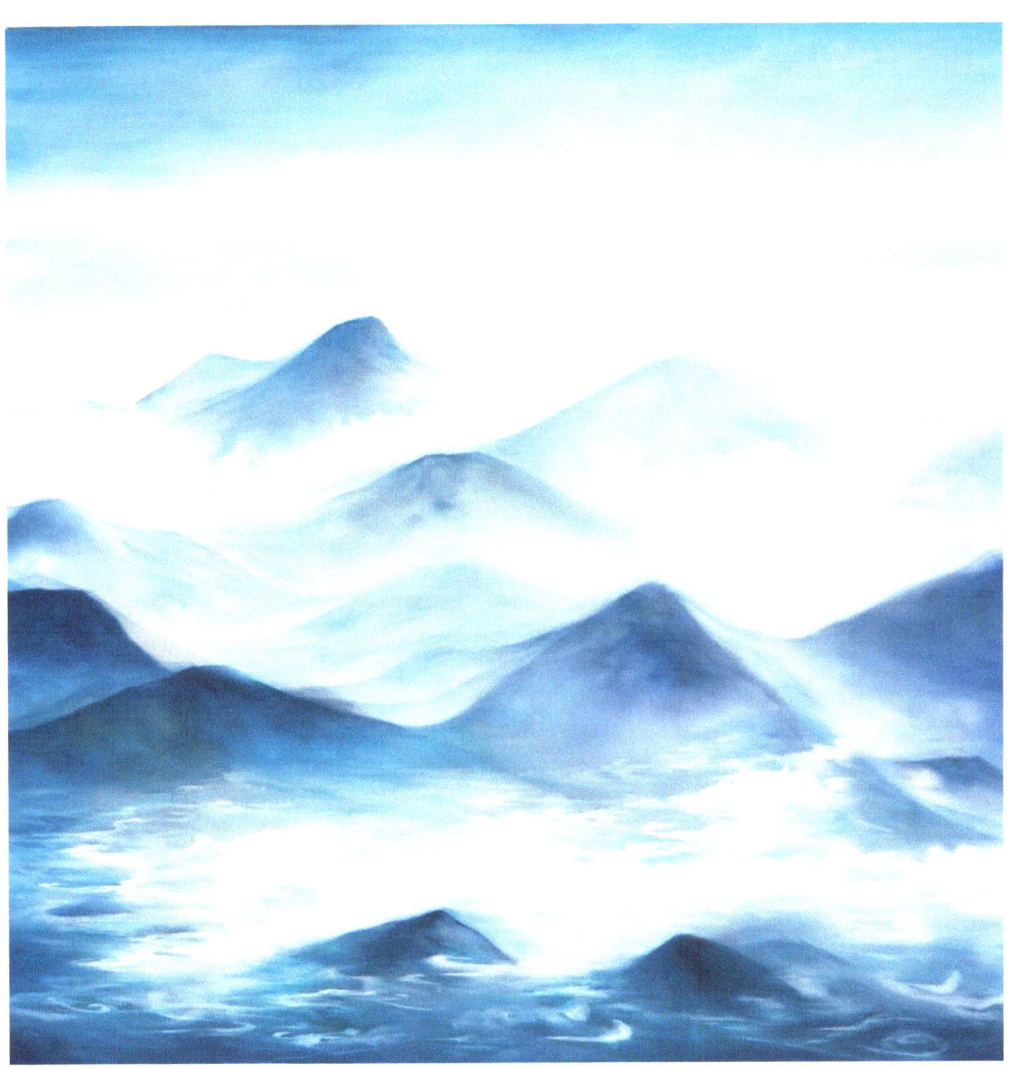

푸른산수 (Blue landscape) 130.3x130.3cm,oil on canvas,2014

ArtTimesDigest. 2015.12

Publisher&ChiefEditor : sungonkim

Main design : doankim

Editor : HunPark

System : UsunPark, Yangsoochai

Regestration Number : Gangnam RA 00670 (MediciPress)

Address : Arttimes ,Gangnam-gu, Tahoe BusinessCenter 305ho, hakdongro 311

Tel : +82-505-878-2049

Fax : +82-505-877-2049

Email : arttimesnews@naver.com

www.ingramcontent.com/pod-product-compliance
Lightning Source LLC
Chambersburg PA
CBHW041317180526
45172CB00004B/1131